古文苑卷第十二

頌　述

董仲舒山川頌
班固車騎將軍竇北征頌
黃香天子冠頌
傅咸皇太子釋奠頌
王粲太廟頌
邯鄲淳魏受命述

山川頌　董仲舒

〔春秋繁露有此篇與韓詩外傳解仁者樂山知者樂水文意頗相類〕

山則巃嵷嶵崔嵬巃〔力空反〕嵷〔即空反〕嶵〔即崔字〕嵬〔五回反〕崔〔才賄反〕巍〔魚平反〕巍嵬崔嵷聲並高峻崇積皃
崛久不崩阤似夫仁人志士孔子曰山川神祇
之所以興作殖器用資曲直合大者可以為宮室臺榭
立寶藏殘作袤中庸曰寶藏興貨財殖馬相如傳如束帛戔戔財千則恐當前
小者可以為舟輿浮瀕瀕涉之類大者無不
中小者無不入持斧則斫折鐮則艾
地曰刈古艾讀絕也生人立禽獸伏死人入多其功
而不言是以君子取辟也又譬如仁者為山且積
土成山無損也成其高無害也成其大無虧也

小其上泰其下久長安後世無有去就儼然獨處唯山之意詩云節彼南山惟石巖巖赫赫師尹民具爾瞻此之謂也水則源泉溷法法畫夜不竭旣似力者盈科後行旣似持平者循微赴下不遺小間旣似察者循谿谷一不迷或奏萬里而必至旣似知者鄣防止之能淨淨露作旣似知命者不清而入縈清而出旣似善化者似似知命者不疑旣似勇者物皆困於火而水獨勝之旣似武者咸得之而生失之而死旣似有德者孔子在川上曰逝者如斯夫不舍晝夜此之謂也

車騎將軍竇北征頌　　班固

漢和帝永元元年拜竇憲車騎將軍以執金吾耿秉為副將發北軍五校黎陽雍營緣邊十二郡郡士及羌胡兵出塞三千餘騎與北單于戰于稽落山大破之斬名王以下萬三千級獲生口甚衆諸裨小王率衆降者八十一部燕然山去塞三千餘里刻石勒功遂絕固又為之頌銘載之頌銘於本傳作銘

車騎將軍膺一作昭明之士德該文武之妙姿漢威德之命臣名應曆數之所倚如棕扶佐歷握輔操初責反扶操之言國之所仗蹈佐歷握輔操佐世也
翼肱聖上作主光輝資天心謨神明規有扶衣褋之

卓遠圖幽賓親率戎士巡撫疆城域一作勒邊御
之永設奮轅輔一作櫓之遠徑轅轅城上才禦望
樓阿藏兵器矢石故云遠徑
發所以整兵行官屬依同將諸任郡尚博校子
服之不庭弗庭服匈奴指四征諸侯直之不直者乃總三
選邊騎及羌胡兵緣簡虎校勒部隊明誓號援謀
夫於未言察武毅於俎豆取可杖於品象援所
尉則取從軍及儀慨才獻劉郭珉為民固傳儀之徒羌戎
用於久陋料資器使采用先務民儀饗慕群英
相率東胡爭驚不召而集未令而諭於是雷震

九原電曜高關金光鏡野武旗督蜿衝　溫禺一作鷄
鹿超黃磧曰九原高闕下鷄鹿磧卤總大漠鵮鳴
梗莽採嶰陀斷溫禺分戶逐電激私渠疾蹴跡探
關山也輕選四縱所從莫敵馳颷
塵奔君長有左右骨都侯或分即所謂之
奴婢則有名號左右逐王皆單于弟本星流霞落
斬名王以下私渠奴中鞨北海
傳追擊諸部遂臨渠私鞨北海
王交手贊一作稽顙請服乃攻其鋒銳于卤甲冑
積象一作如丘阜陳閱滿廣野戰載連百兩散
數累萬億放獲驅孥擒城援邑禽馘之倡九谷
誕謠響晉昿東夷埃塵戎域聲謐東夷北單氛至西

憤未逞厭願且平原之酬戰矜訊捷之累箑
迣諺兵威所及者廣四夷皆震慴然而嗜呼蠻
也諺千紲反相怒使也一作諜勝戰
攻服軍上猶未肯止三捷凱箑無遺策也
掖軍獲醜又一月累奉凱箑言詩也
則上將崇至仁行凱易弘濃恩降溫澤同庖厨
之珎饌分裂室之纖帛勞不御與寒不施禪行
之珎 勤止無兼役以上將指實憲凱易奉凱易詩也言
無偏 不致私諸己禅必與其恩意撫士卒凡衣食之珎
絕少勞佚均之已禅音亦襦分甘也
納 者 蒙識而懷戾
順貳者異而懦夫奮遂踰涿邪跨祈連籍庭蹢
就壘獨靖嗔一作演屭軍士之必迷惑也言有以開曉狠
吏者順從攜貳者華心怯懦自奮兵威所向
無前遂踰涿邪祈連等山預集單于之庭竟
克文先巻十三 四十
而就之言其不勞餘力也
為疆而田獵其中靖嗔音瞋
河臨安候 漢趙破胡陰候之即安候地名轔
所軼馬居與虞行顧衛霍之遺迹 漢武帝時大
將軍衛青將去
西驃騎將軍霍去
病將軍十萬餘人出隴西過焉方高闕出朔
六將軍八萬餘騎出定襄殺獲甚眾匈
七駴居延出居延越山千餘里又出隴
走北地張封狼居胥山禪臨翰海匈奴遠遁
伊秩之所遗 漢伊秩是以譬人 匈奴為小韓邪單于
之職
師橫螫而庶御 明起律也
恸音 恭貌佛與禮其人以爭先齊於沂垠
胃不安音佛也
劉殺也詩勝殷遏劉俾與劉邊際
同子小反絕也沂垠也
不重而備軍行戎醜以禮教炘鴻校而昭仁

清乾釣之攸胄拓幾略之所順弓鏃而戰戈回雙麾以東運於是封燕然以降
高檀一作廣鞭以弘曠然封山謂登山在匈奴將軍所封燕
奉漢欽宣惠氣盪殘風輣幽嘉凝陰飛雪瀁
勒崇欽皇祇之祐既上皇天帝之后言皆天地之祐也
庶其雨洒淋榛枯一握興
之澤庶其霑潤滋搓楺誤轉者為泰幽開諸優涯
會養四行分仕良苗殖嘉穀誅以全造化之功善
於是三軍稱曰豐豐將軍克廣德心德心桓桓克廣
征于光光神武弘昭德音超于首天潛耿兮與神
詩武夫俔俔音兆武勇貌易神武而神參言其妙於無形不可窺測
參殺天潛神參

天子冠頌　黃香

和帝永元三年正月甲子皇帝加元服賜諸侯王公將軍特進列侯
宗室在京師奉朝請者大酺五日帝時年十三

於是百神既臻廟而成禮

簡甲子之元辰春建寅月之上旬皇帝將加玄冠

以三載之孟

叶於百神既臻廟而成禮

加元服秉興初紳布禮進賢次爵次通天皆於高祖廟如禮博物志
欣獨董池鴻
校諸軍列校文武列其並隆威德兼而兩信

古文苑卷十二

皇太子釋奠頌 傅咸

咸舉字長虞北地泥陽人晉書惠帝為太子及憨懷太子講經竟並親釋奠于太學太子進爵於先師中庶子進德於先聖太子進爵於先師禮也名遍謂子進一術經徹中庶懷子於東宮太子洗馬官人

蒸蒸皇儲既賡且聰神而用之夫豈發蒙
太子務學進於初六歲蒙卦之德得於天性不待啟
人當啟發於上學
太子謙以制禮靡事不恭企茲良辰卜近于中
今之釋奠于中句先師乃修嘉薦于國之雍
禮以卜而用
太學性醴菹臨雍
謂天子躬釋奠
之地故所以成德光興服穆容止祇奉聖靈
達材故心泉以養師夫子配享閟里
皇儲希心闕里以先師夫子閟里
躬承明祀在於敬享禮儀之盛濟濟儒生佽佽冑子
清酒于觴匪宴斯喜欣道之弘自今以始學之
諸生冑于公卿之弘大吾道為樂
以均宴為子嘉大子助祭禮成不

太廟頌 王粲

思皇烈祖時邁其德書皇矣大也陶唐詩時邁種德詩遠邁其德

肆啓洪源貽燕我則後人之法則始開慶源遺安也

綏庶邦和四字九功備尋樂序震書六府三事允治書九功惟叙

惟九歌叙建崇牙設璧羽所執以舞樂器筍簴以懸璧羽

禮記殷之崇牙周之璧翣六俏八俏六十八人四十八人

天子八俏諸侯六俏八音舉昭大孝行祀祖也行樂

牧純祐下念不忘武功宜受天平定天下也

於穆清廟注周頌清廟祀文王也

敬以奉祀嘉祥祁祁髦士厥德允升相祈祈眾之臣周頌髦士之臣也

濟濟多士懷想成位咸奔在宮駿走奔在廟周頌

東文之德四方無有不信順崇

無思不若允觀厥崇

魏受命述

漢建安二十二年魏王操以子王位丕為太子黃初元年王薨太子丕即王位

邯鄲淳名竺字子权三國魏人

代漢是中郎將李伏表言魏事甚諫眾羣臣因上當

臣聞雅頌作於盛德典謨興於茂功德盛功茂
傳序弗忘是故竹帛以載之簡冊之金石以聲之
樂章之垂諸來世萬載彌光陛下以聖德應期龍
飛在位易曰飛龍在天大人造也在其有天下也恭已以受天
子之籍無爲而四海順風若乃天地顯應休徵
祥瑞以表聖德者不可勝載鑠乎煥顯真神明
之所以祚命世之令主也凡自能言之類莫不
謳嘆於野乾筆之徒咸竭文思獻詩上頌臣抱
疾伏蓐蓆草之屬薦作書一篇欲謂之頌則不能
雍容盛懿列伸玄妙欲謂之賦又不能敷演洪
烈光揚緝熙故思竭愚稱受命述作者莫不
名曹玉父子以智力墓漢論者莫不悪之然有
盛德事馬獻帝奉漢正朔用天子禮不敢
明帝青龍二年終國傳國九十餘年豈非盛德
至晉五胡之亂國除由後世論之此
事
邪
伊上天闢載自民主肇建歷聽風聲陶唐爲盛
虞夏受終書受終于文祖謂受禪也殷周革命謂湯武征伐華命
也王有禪而帝有代雖殊大小繇同於
是以漢歷在魏赤運歸黃也魏自以爲土德

是故大魏之業皇耀震霆蕭清宇內萬邦有截
帥義翼漢奉禮不越戴漢宗不失臣禮翼旅力
戮心茂亮洪烈樹深根以厚基播醇澤以釀味
含光而弗輝戢翼而弗發將俟聖嗣是遂是達言曹操功烈茂盛可取天下而不取所以俟後嗣操嘗自謂吾為周文王矣聖嗣承統
爰宣重光位操薨丕嗣為魏王陳錫裕下民悅無疆詩陳錫哉
周易損上益下民說無疆三神宣鼇四靈順方三神天神地下人鬼並昭
麟鳳祉福各隨方而至靈龜龍元龜介王應龍粹黃黃初元年黃龍見
其福祉四靈龜龍嘗自上雲中又瑞石靈圖出於張掖之若龍有翼而飛應平聲
高四五丈出雲中又黃龍見譙應
柳谷又黃龍見譙應
云魏德據玆以昌爾乃鳴玉陛三揖以俟旣
受命龍旋鳳峙煌煌穆穆容止臨下有
赫允也天子旣受帝位納璽要紱太常司燎升
炮告類旣受命後嗣類于上帝珪瓚峨峨髦士棣棣
蹌蹌聖躬御策以薦巍巍乎崇功顯顯乎德容
信帝位之壯業天休之所鍾也于時天地交和
日月光精氣禔不作風塵弭清凡在壇場之位
舉目乎廣庭莫不君臣和德咸玉色而金聲告
類之時天地昭格君臣和悅也屢省萬幾謀訪老成治詠儒墨
策納公卿旰昃乾乾夕惕孜孜
國敘彝倫而折不若者指吳蜀也命懷遠人混言不若謂不順命

六合之風納乎仁壽之門刑錯靡試優伯覇同
靡軍然後乃勒功代岱藏升中上玄斯固我皇之
大摹思心之所存也
　禮記因名山升中於天注巡守
　告也中猶成也謂巡守
至於岱燔柴祭天告也
國鼎峙言當混一天下偃
　諸侯之成功也時
　矢錯刑而後登封泰
山勒功告成斷盖秦漢之
修心魏文烏能及此哉

古文苑卷第十二 終

古文苑卷十二　十一

古文苑卷第十三

贊 銘

王粲正考父贊
張超尼父贊
蔡邕焦君贊
班固沛泗水亭碑銘　　十八侯銘
馮衍車銘
傅毅車左銘　　車右銘　　車後銘
張衡綬笥銘
胡廣笥銘　　印衣銘
崔駰仲山甫鼎銘　　樽銘
李尤孟津銘　　洛銘　　井銘
　　　小車銘　　漏刻銘
蔡邕警枕銘　　機銘
王粲無射鍾銘　　刀銘

正考父贊　　　　　　　　　　　　王粲

正考父孔子七世祖系出宋襄公佐
戴武宣三君三命玆益恭故其鼎銘
曰一命而僂再命而傴三命而俯循
牆而走亦莫余敢侮饘於是鬻於
是以餬余口事見左傳

恂恂正父應德孔盛身爲國卿族則公姓年在

耆耋三葉聞政誰能不念申茲約敬饘粥子口
傴僂受命名書金鼎祚及後聖流蘖儉惠德慶
尼父贊　　　　　　　　　　　　　　　張超留道侯張良作
巖巖孔聖異代稱傑量合乾坤史記叔梁紇與顏氏禱於尼丘
山得孔子故因名其字仲尼
莫隱故焦光為名或言甫諡焦山以焦光所
持載無不覆燾明參日月　尼子貢日也仲
如天地之無不覆燾　　　中庸仲尼祖述堯舜憲章文武上律
　　　　　　　　　　　天時下襲水土

焦君贊　　　　　　　　　蔡邕
鎮江焦山寺有焦徵君贊以附
跋云丹陽舊經言焦山以焦光所
居故漢末隱士焦光逸莫知所出或言漢末
　　　　徵召之魏志說志載未知孰是
兄弟見漢衰如泥居於海島之上庵三冬
夏袒露垢污　　　　　　　　　　
　　　　　　　　　　　召于石元祐四年已正月十三日蔡邕贊二
　　　　　　　　　　　　古文苑卷十三　　　　　　　　　　　　一
　　　　　　　　　　按龍伯喈間事蕩之魏召未及
獻欺焦君常此玄墨衡門之下棲遲偃息泌之
洋洋樂以忘食　詩衡門之下可以棲遲泌之洋洋可以樂飢注泌
　　　　　　　泉水也洋洋廣大也可以樂道忘飢或數日不食
廣志云光或數日不食飢鶴鳴九皇音亮帝側
　　　　　　　　　　　鶴鳴于天毛隱而名
鳴于九皋聲聞于天　　　氏注言身著也徵酒用將受衰職
之職也　　　　　　　　　　　徵詩
三公謂昊天不吊賢人邁愿空我師憸
氏言昊天不吊民而不惟一志并此四國如何穹蒼
奪之賢人也　不詔斯或然而天吊憸見痛念之深焦豈適
天不愍呼吸覆推究以　　　　
不詔斯或不惜我朝廷襲兹舊德恨以學士將何
照斯刻作

高祖沛泗水亭碑銘　班固

法則言善人云夫失其師式士

皇皇聖漢兆自沛豐乾降著符精感赤龍
沛豐邑中陽里人姓劉母媼嘗息大澤之陂夢與神遇父太公往視則見交龍上已而有娠遂產高祖故稱高祖漢書本紀以事劉累黿作劉累承貺流裔龍襲唐末風
娠德遂產高祖又一作孔甲龍氏之後劉累學擾龍以事孔甲故曰漢世系出自唐陶唐
火德故稱高祖漢承貺又作累黿甲本紀命劉累為御龍系出自唐
夢與神遇父太公往視則見交龍上已而有娠承貺
沛豐邑中陽里人姓劉母媼嘗息大澤之陂

承貺流裔襲唐末風
龍氏之後劉累作漢事孔甲故漢書高帝紀
降及于周在秦作劉生帝魁又又作孝經鈞命訣寸天尺土承建號軍基
日佳巳感龍而生帝魁以夏為孝子孫出自唐帝

無妖斯亭羌運無妖斯亭泗上天亭長也
為沛公旗幟尚赤以元年十月至霸上
應赤帝之讖宣關赤帝子

維以沛公揚威斬蛇金精摧傷
精謂子白帝子也化為蛇當道今有老帝子斬帝立金
吾子白帝子也化為蛇當道斬之子孫立為金
為沛公旗幟尚赤以十月至霸上

涉關陵郊係獲秦
沛公西入關至霸上秦王子嬰降組係頸白馬素車奉天子璽符降軹道旁

王素車白馬
王素車白馬西入關至霸上

斗壁納忠良謝羽獻璧
鴻門會沛公與項羽獻璧羽增

應為門造勢
本作門

天期乘祚受爵漢中勒陳東征劉擒三秦
立沛公為漢王巴蜀漢中王素車謂三分關中立秦將軍邯為雍王司馬欣為塞王董翳為翟王至此皆就禽劉音以擄擊楚為漢王年東狩元年

靈威神佑鴻
向遂還定三秦韓信勸帝決策東

溝是乘漢軍陷歌楚衆易心
立沛公為漢王巴蜀漢中王素車謂三分關中分四年羽與漢約以鴻溝以

西為漢兵罷食盡此天亡時也
良陳平諫以東歸漢王因張

其幾而取之五年漢圍狹下狄夜聞漢
軍四面皆楚歌盡得楚地與數百騎走
尉羽諸夏以康項嬰斬項悍項聲等皆走誅項
將陳張畫策簫勃翼終出爵襃賢列士封功
馬之盟又次位炎火之德彌光以明源清流絜本
天下也六年定封功臣申以丹書之信重白寶
張良為謀主簫何周勃輔翼其終此漢所以
盛末榮侯一作長護承休德傑有封爵則諸
述股肱銘固自叙作言勳顯祚永永無疆國寧家
安功國臣謂漢後家我君是升根生葉茂舊邑是仍
言功臣列士受封有根後嗣承襲支葉存者
當益茂案孟堅作碑銘時功臣子孫猶有
如平陽侯曠紹封十一世於皇舊亭苗嗣是承天下始
孫侯曠陽封是也
枕亭長後嗣本
不可忘其後嗣天之福祐萬年是興
廿八侯銘
漢書功臣表列侯百四十三人乃
后時陳平所差次顏師古遂以第一呂
至十八侯位次未審何所據
張陳功並蕭曹不應不在十八侯
列當以此本為是
軼軼相國弘策不追軼軼威重貌易虎視後人莫軼
也文御國維綱秉統樞機無所不統職丁含反追言
漢有簫何公望閫天南宮適散宜生為四友
及文王名昌周之所由昌盛也太
見孔文舉丁及南宮適散宜生閎天太顛
述之蕭何又四友陶靖節集四百八目張華博物
也蕭何有四友文序功第一最盛先漢封為鄭

右酇侯蕭何第一

次何第一受封于酇

諡文忠

戁戁詩武夫勇貌音老沛公謝項羽戲下亞父謀欲殺之噲聞事急持盾撞入立帳下瞋目視羽羽驚起噲誚羽羽走

主項堂漢興破楚矯矯忠良卒為丞相帝室以康

賜爵列侯食邑遷為左丞相食舞陽

右將軍舞陽侯樊噲第二

赫赫光明

右將軍受兵黃石老父視之編書於黃石公兵法以說高祖規圖勝負不出帷幄封留侯日運籌策帷幄中決勝千里外子房也自擇齊三萬戶良不敢當願封足矣迺封留侯

是歲太子少文欲易太子太子承統漢業蕭曹張安陳平周勃諸呂迎立代王勃紀通持節襲侯紀通迎立

師是封光榮舊宅為帝謂者師留封萬戶位列三寸侯

命惠瞻仰安全正朔招四皓以子房輔上

右將軍留侯張良第三

成諡文

懿懿太尉惇厚朴誠輔翼受命應節御營醇美懿懿

貌為太帝曰厚重少文然安劉氏者必勃也

矯內勒軍事可令為太尉

遂將北軍誅諸呂迎立代王

兼并相食邑萬石見丞相危致命社稷以寧

節危劉氏勃能致命復安

右太尉絳侯周勃第四 絳縣屬河東郡諡武
寒甚禍國允忠克誠臨危處險安而匡傾蹇蹇
貌陽王臣蹇匪躬之故參用兵當危之險蹇蹇
之際鎮以安靜卒能正救傾敗言其有宰相之
量寬代之際濟主立名能遵守法度致寞於後
過惡名於後世身覆國土秉御乾楨相謂封侯
幹也之禎 嗣立參為相於寔
周之禎詩維 封秺侯統國均楨

右將軍平陽侯曹參第五 平陽屬河東郡
平陽萬六百三十戶定功臣表行封居二此
為第一參次之功臣次亦居參爵剝侯食邑
詳諡末第五末

洋洋丞相六
洋洋丞相得意貌惠帝勢譎師旅擾攘楚
魏寫漢謀主六奇解厄揚名于後本傳評凡六
頗祕世莫得聞也贊陳平傾側擾攘楚魏之間
卒歸於漢而為謀臣解厄說閼氏脫
高祖於白 計謀詭計或出奇計
登之圍

右丞相戶牖侯陳平第六 平武陽縣戶牖鄉人也因以戶牖封
堂堂於 張敖之遺萌以誠佐國序跡建忠
天貌 侯之後更封曲逆
謀祕敖之子嗣立為趙王貫高等謀逆不肯背漢高
敖醫指出血獻
封南宮 侯爵敖卒封南宮侯垂號萬春 永保無
疆盟後言以帶礪萬世同

右南宮侯張敖第七 按敖嗣立為趙王以
貫高事降封宣平侯

衍衍貌寬裕　衛尉德行循規遭兄食其陰敗於齊

諡武孝文即佗宮侯封

敎子傴為南宮侯封

橫恥愧景勿劉自虧　曲陽屬東海郡

不刊列侯金章紫綬

右衛尉曲陽侯酈商第八　曲陽侯周諡曰景

煌煌將軍輔漢久長

威震呂氏姦惡不揚寇攘殄盡躬迎代王

丞相欲為亂以嬰為大將軍往擊齊嬰屯兵滎陽

齊王以誅呂氏事還與絳侯陳平共立文帝

功顯帝室萬世益章

右將軍潁陽侯灌嬰第九　千戶文帝時益

封三千戶諡懿

斌斌將軍鷹武是揚　詩維師尚父時維鷹揚佐高祖擊秦軍

引之言嬰銘

破項羽布威武如鷹之揚

陳稀英布從擊之揚

諸夏义安流及要荒　內康王室外鎮四方

又安中國鎮撫四夷

後為太僕輔文帝以天子法駕迎立文帝

聲騁馬海內苗嗣紀功

右將軍汝陰侯夏侯嬰第十　食汝陰六千九百戶屬汝

南郡諡文

休休樂易貌書其將軍如虎如羆御師勒陳破
休心易休馬
敵以威靈金曜楚火流鳥飛定三秦又從擊項
靈金高祖斬白蛇劍也從高帝至霸上
羽府見三輔黃圖曜楚謂劍感以名日平天下
內府見三輔黃圖曜楚謂劍感以名日平天下
地武王伐紂有火復于王屋流為烏其奧
為烏王伐紂有赤烏之瑞
靈金寬為齊相國將軍古日代國常有屯兵
將此屯兵處於代丞相
求垂從寬為代相國師
以備邊冦借用以彰將命仗節功績
將此屯兵處於代丞相
傳折衝扞難遂寧天下金龜章德
二四旅十二歙以中涓從起宛朐至霸所至別破秦軍十四所
斤斤爾雅明明所靳歙也音謹斫陳
右將軍陽陵侯傳寬第十一戶二千六百
右將軍陽陵侯忠信孔雅出身六師十
服五建號傳後故云建號
章哉
騎將軍謚肅
信將武侯遷車
右將軍信武侯靳歙第十二千六百戶為四
明明丞相天賦庭直
德正行不枉不曲本傳言其剛正盖得之天性也
以諸品為背王陵延爭
功業成著榮顯食邑距呂奉主昭然不惑欲立
右丞相安國侯王陵第十三五千戶謚武
桓桓武將軍輔主克征奉使金壁身泚涉作項營
信將韓從入漢中諡讓正還定
三秦立為韓王使守滎陽頊科振之四於

嚻漢字序功差德以復讓以平帖中間紀六年正月丙午
得土劉貴等四人為王以信為韓國陛信等奏請封并
部晉陽按功臣表是日封留侯而下十三人信陸轉
此而遊雲中以傾備胡寇作信壯武信有疑以
二曰頒大入圍信數使胡和馬邑秋信與奴奴
三心賜書貴讓之信恐諒遂降雲中韓太原
接皆並塞郡之信使詠胡上信邦解人原以
眾歸漢孝文時紀封襄城侯率

右將軍襄平侯韓信第十四 八疾侯位次之史傳之十

信作當在六年定封後是時張教為趙王之王十
諸侯王其為人偃臣耳故謂之十
八諸侯王蓋教為人偃臣耳故通日十
劉襄氏其後王傕孫功世襲長之爵曰孟
以子嬰孫韓信不王故子稚臣封南宮侯耳營封也
其因封稱號曰之係以非嬰封
平侯爵之信蓋襄之功信亦漢制嬰封
侯位次誼是侯爵王其降之信襄又
之誤進陰侯名居此時三條然不列於十又於作城
寫居時已有雲夢之縛高祖特
之誤也三條然不列於高祖十八特

嚴嚴貌威 將軍帶武佩威御雄乘險難困不違
仇滅主定 雄豪吾節不違故能佐漢誅滅仇敵以或遇當困以
業四海是 槇功成食土德被邊遄昆後文遄當罪傳也

右將軍棘津侯陳武第十五 功臣表一姓作柴棘蒲武二

晏晏貌安和 曲成興從龍騰興襄也為侯毅傳曰雲功臣起
剛謚 龍襄代興侯王功臣

上盍違以從起破碣至霸安危從主赤瞿以升 言赤瞿漢
定三秦籍侯

以火德興能夷險一節佐高
祖定天下猶扶日而升天衢
光明惟德御國流及八後萌赫赫皇皇道彌
右曲成侯蟲達第十六曲成郡屬東
肅肅御史以武以文
萊郡諡園
掌副相趙距呂志安君身徵詣行所如意不全
丞相趙距呂志安為御史大夫御史位上卿
戚姬子如意為趙王高祖憂其不能自全以
堅忍抗直自呂后及太子皆素嚴憚之於
底徙昌為趙相高祖崩呂后召昌昌既至太后
是三反不奉詔太后怒召趙王趙王既至太后
者使使者三反詔昌徙相趙嚴召使使
安使餘見召趙王至長安相使使
月使鴆殺
天秩邑土勖乃永存
右御史大夫汾陰侯周昌第十七河東郡屬
悼諡
始用之銅印臭方百里
蟲獸形縣不為
家列以白玉龜雀皆印鉏之飾六分方六百石以下
軍後漢興服志佩雙印長寸二分
至軍擊項籍郎將入將
軍霸上為騎郎將二千戶
貌養民建議入軍討敵頂定天都中涓從起豐
未詳其
邑邑將軍育養丞徒建謀正直行不匪邪抑邑
佩雀雙印百里為
功臣表以邑吸王公
右將軍青陽侯王吸第十八清河諡定
車銘
馮衍字敬通京兆杜陵人後漢書有傳
淮南子曰見飛蓬轉因以為車蓋以
古史考曰黃帝作車引重致
遠少昊時駕牛禹時奚仲加馬
乘車必護輪治國必愛民車無輪安處國無民

車左銘

傅毅 一本作崔駰後同

虞氏作車取象璇衡虞書在旋璣玉衡以齊七政注璇璣玉衡比斗之運天官書斗為帝車

君子建左法天之陽斗建在衡為旋璣玉衡在斗為帝車比車之制象比斗之運天官書斗為帝車

位受綏車不內顧論語升車必正立執綏車中不內顧不疾言不親指

不出軌禮曲禮范甯注塵不出軌傳軌梁不出軌

不志塵禮曲禮驅塵不出軌

鸞鳴驚和應此御之節也禮在衡為鸞在軾為和馬行而鸞鳴鸞鳴而和應此為御之節也

彼言不疾彼言不親指

不躬玄覽于道永思厥中

車右銘

車右就車注車右勇力之士備非常者也制曲禮車右注車右勇力之士備非常者制非禮行則陪乘君弋則下步

曲禮公羊傳逢丑父行者項公羊之車右也

擇御卜右採德用良

下英豪詢納者老于我是匪賢是師惟道是

式箴闕旅賁禮旅賁語周禮夾王車而趨

勑匪望其度匪愆其則越戒敦約禮以華國

車後銘

從行亦以華國典路注以其餘路

之禮記天子祈穀于上帝觀載耒耜措之于參保介之御間鄭注以為車右

御者及參乘如此則一
左一右又有在車後者

敬其在路路官亦有典周
慎茲容衡車前橫木戟所
德塞違以左傳昭德塞違
然若虛子孟子附之以三晉
顧省厥遺虎尾斯求索索吉
抑盈以無雖有三晉欲

綬笥銘 張衡

笥竹器章組綬以貫印
有印綬承也

南陽太守鮑得有詔所賜先公綬笥傳世用之
得更理笥衡時為得主簿作銘曰
銘矣茲笥愛藏寶珍金纓組屨文章曰信
令服驚封艾緄
青絹綬也二千
克神傳福人指
太守印綬謂周公惟事七消有鄰

古文苑卷十三 十三

筍銘

胡廣字伯始南郡華容人官
至太傅後漢書有傳

休矣斯筍凡器為式受相君子承此印綬
廣及黃瓊於省內蔡邕為頌帝命所咨用褒令
有日赫赫三事七佩其綬圖畫
德咨謂不輕褒之之詩曰忠肅共美
德有德者則褒錫之人之法則
蔡懿鮮不為則左傳稱八元之美可為人之法則
不偕不貸則能盡此命服以此稱命之服能至修
鮮不為則佩以自修服以自勑忠肅
靡悔靡吝神人致福
神人咨之所福以獲

印衣銘

印與服也漢官儀印有金銀銅之殊
而服亦異其色所以別尊卑等貴賤
印章也詩曰陶邁遠也
也此自銘警

明明上皇旌以命服
命服上皇旌天子有命
五章哉服紆朱懷金為飾
有德紆朱懷金為光揚子法言紆朱懷金者
為龍之光
四方宣慈惠和柔嘉維則克厭帝心膺茲多福登
書曰陶邁種德邁遠也
位歷壽子孫千億八元之美宣慈惠和仲山甫能體此
可上答天心下踐
祿位膺壽祉矣

仲山父鼎銘 崔駰字亭伯涿郡安平
人後漢書有傳
古者勒勳彝鼎或擬其形制為
中興功臣宜有鼎也後人

鼎耳革其行塞雖膏不食方雨虧悔終吉
憲有福足勝其任公餗乃珍
辭於高思危在滿戒溢可以永年天之大律
仲山父既明哲以保其身故銘寓此意漢書
郊祀志載太誓曰止稽古立功立事可以永年
至天之大律

樽銘

禮記曰廟堂之上罍樽在阼犧樽在
西又泰有虞氏之樽也山罍夏后之
象樽也犧周樽

惟歲之元朝賀奉樽後漢禮儀志歲首為大朝
會賀受賀二千石以上上殿稱萬
籩百官受賜金罍犧象嘉禮具存
宴饗大作樂作
之合朝會禮器易嘉禮器
以合禮故備五禮以朝會為嘉禮獻酬交錯萬國
咸歡云園至古葬所政

禊銘

冬至日獻襪取其萇日之至而
福祐也曹植冬至表獻襪貢襪所
以迎福踐長也此蓋自漢以來習俗之禮

機衡建子萬物含滋
地下滋故黃鐘育化以養元基
曰含胎於黃鐘之宮律中黃鐘胚胎于此
履景福至于億年之祝君詞皇靈既祐祉禩來臻本

孟津銘　李尤

洋洋河水　河家語孔子曰美哉水洋洋乎臨
經自中州龍圖所在伏羲因畫八卦出于河黃函白
神生金故黃中函白
聲　黃河之色
平月戊午師渡孟津武王渡河中流白魚
躍入王舟中諸侯不期而會者八百白魚
黃在周武集會孟津魚入王舟乃往克殷
以地殷周之兆尚赤符以信
兵克殷白
濟各貢厥珍　言漢懷柔方外遠國濟自
洛　孟津以禮修貢不復用兵

洛銘

洛出熊耳東流會集夏禹導跡經于洛邑導洛
自熊耳東比會于澗瀍壓又東
千伊孔安國注會於洛陽之南
淮孔安國書注丹書漢洛出書
是立　子書與禹漢洛出書
帝都通路建國南鄉　武書注
為梁大雅造舟為梁不顯其光武
自熊耳孔安國注會於澗瀍壓又東
造舟所以尊國體　萬乘終濟造舟
於上所以尊國體　三都五州貢籠萬方
中興營洛陽為漢京東都遂服內所管

于定漢貢賦京悉有由頒洛有而籠濟令會廣視遠聽審任賢良元
首昭明庶類是康言漢京之中人主聰明
元首明哉股肱良哉庶事康哉無蔽委用賢材則天下治書

井銘

盛弘之荊州記神農既育九井自穿孟
子譽舜後井卦井蓋自古有井矣
井之所尚寒泉洌清易井列九五寒泉食
漿自平水衡事法令所版平也
不及不盈執憲若斯何有邪傾
法律取象不多取不損少汲

小車銘

曲禮注安車者今小車也駕一馬而
坐乘漢書車千秋年老上優之朝見
得乘小車入宮殿中

圓蓋象天方軫則地周禮冬官注車有天地
象也以象地蓋也象天
也以象天蓋之
輪法陰陽動不相離動輪則分與俱
轂之嘯虛跂達開通後漢輿服志長三尺繫軫以
轄頭注轂也
禮記注軫兩輻障邪尊卑是從輻前尊後卑所以
軾軹之用信義所同論語人而無信不知其可
何以行之哉

漏刻銘

周官挈壺氏掌壺以水火守之分
以日夜說文漏以銅壺盛水刻節畫
夜百刻

古文苑卷十三

蔡邕

警枕銘

應龍蟠蟄潛德保靈翼而飛龍方言龍未蛇升天曰蟠以蟄存身也制器象物示有其形哲人降鑒居安聞傾警而寤故名警枕

（小注：此銘當為曹公操作曹公是時猶未甚顯蟠龍哲人皆指操也後公有小木圓枕警睡即覺正圓枕之遺制）

樽銘

酒以成禮弗徵以淫德將無醉過則荒沈酒注以寘容自將無令至醉過量則飲荒淫溢

（小注：周禮六樽皆有罍尊實以酒罍酌而飲之也有足曰尊無足曰罍酒之也略曰壺日著頸小而大曰壺切腹言搢之則著也祀以寘德容自祀德過）

昔在先聖配天垂則御璧七曜俯順坤德力建

（日官御諸侯有日官俾立漏刻昏明既序景曜）

不忒唐命羲和敬授人時

（光典乃命羲和欽若昊天曆象日月星辰）

人敬時懸象著明

（易懸象著明莫大乎日月序以崇熙季末不）

虔德襄于兹挈壺失職刺流在詩

（壺氏不能掌其職焉聖哲稽古帝則是欽淮南子鼎之銘曰...後世銘曰昧旦丕顯後世猶息）

璧非寶重此寸陰

（詩不識不知順帝之則無節之挈而聖人重寸陰不貴尺之璧而重寸陰）

敬聽漏音

（詩東方未明刺無節也）

金式左傳如我王度

（左傳思我王度如金如式）

盈而不沖古人所箴墨之詩云鎗之鑿兮
節不可使鉼聲竭以為墨之耻言人飲酒當知有為
墨耻古人以此為箴戒尚鑑茲器茂最厥心勉
也

無射鍾銘　王粲

粲集二銘一曰𫗧寳鍾銘其詞有魏
臣國誕成天功底綏寳鍾合蒙定底邦
氣寳齊永允享淑遐表三平之以休徵惟同皇
承鍾民靡之戾以休徵惟同皇
衡鍾紀遺之休徵一部和氏命度孔量昭造茲嘉
獯商賓雜文始鍾又作前有次鍾虞大劉達註左思二作
音無於鍾虞設於文鍾虞建安
魏四年賦戊又作
魏都賦銘各寅庚鑄于鍾
三年作七月甲寅歲始
十月八年開國二十一年正
也

[古文苑卷十三 十八 一]

有魏臣國成功允章格于上下光于四方休徵
時序五者各以其時日休徵風人悅時康造茲衡
鍾謂之周禮考工記注納氏以為鍾甬之
三注三天子之周語鳩景王將鑄無射鍾問律
故鑄時器納以懸之也
以紀之六以平之泠州𢎥對曰度律均鍾百官
二注二天地人三平之
乾羲紀之以小大考工記六分其金鍾謂
雅云鍾者秋而錫居一謂之鍾
齋嘉之齋音聲和協人德同熙聽之無戰
齊去之聲音聲和協人德同熙聽之無戰射戰同與用

刀銘

侍中關內侯臣粲言奉命作刀銘及示以其叙二報誠必朝氏之刀而張常為工矣輙思作銘謹奉陋不足覽

建安十八年吳喜志林纪古人精鑄以刀協其五

工之命叙報叙述作刀之始人校朝氏作刀之文知刀之屬

相時陰陽制兹利兵月丙午取桃林紀火鑄以刀協

於治監物理教論師水火之齊用七陰陽之候易取金剛神

謹奉陋不足覽中爵關內侯奉命魏公為操侍

和柔之金謂之大刀與錫黑濁之氣竭黃白劍

鑄金之狀大刀與錫黑濁之氣竭黃白凡

一和諸色劑考諸濁清刀周禮考

之氣竭青次白之青白之氣灌襞以數質象有

晐青氣次白然後可鑄也

呈其質其形附反載頴舒中錯形錯形謂鋒汲萬辟千鑄式灌

也魏文帝典論魏太子歐冶造百辟寶刀萬辟千錘式

皆有法式

刀銘師之有錯揚文周禮函人傳取其犀

王錯其上為文李尤佩錯武

鯢犀兕巨獸或以其革最堅周禮之魁

之剛截截大魚獸也

斷之剛截截也君子服之式章威靈右春秋蓄露刀之象也在

無曰不虞戒不在明言戒備於未然書怒豈得在

朝不見是圖王襄聖主得

賢臣頌陸剷犀兕

龍陸頌剷水斷蛟

古文苑卷第十三

古文苑卷第十四

箴

楊雄百官箴

冀州牧　兗州牧
青州牧　徐州牧
揚州牧　荊州牧
豫州牧　益州牧
雍州牧　幽州牧
并州牧　交州牧

百官箴序

左傳襄四年昔周辛甲之為太史也命百官箴王闕於虞人之箴曰苦苦者曰百官箴王闕盖取古及原之荒告僕夫大戒編次於楊雄以下所作命之絡獸有茂草為九州經啟九道思其歷司夷武胃于原獸不可重用不恢于國家而不擾在帝廟

禹之畫畫為九州各有依處德用不

初楊雄依虞箴作十二州二十五官箴漢書楊雄自序云箴莫大於虞箴故作九州箴後按禹平水土別九州有十二州是也孔安國注舜典曰咨有十二牧肇有十二州是州又分冀州為幽州分青州為營州并州有十二牧食我惟時獸以為規戒其九箴則無營州有交州盖以牧養斯民也茲箴亡闕後涿郡崔駰及子瑗又臨邑侯劉騊駼

補十六篇胡廣復繼作四篇文甚典美乃悉序
次首目爲之解釋名曰百官箴凡四十八篇此
楚辭解見後漢胡廣傳今所
存四十篇餘注不可復見

冀州牧箴

洋洋冀州鴻原大陸洋洋平曠貌禹貢㳽修太
岳陽是都原注高平曰太原又大陸
既作岳陽禹貢至于岳陽注太岳在
作此州岳山南曰陽
皮服淳濅河流夾碣石島夷
后收降列爲侯伯彼唐有虞夏之春秋時晉獻公
　　　　　　　　　　　　滅耿以賜趙夙戰勝畢萬
滅耿以賜趙夙滅魏者以賜
畢萬皆古國之名降周之末趙魏是宅
天王是替陪臣擅命趙魏相反秦
　　　　　　　　　　　　　　威烈
三邠分晉天子從橫之說遂爲諸侯陪臣擅命王時烈
自此戰國名
冀土糜沸炕沄如湯更盛更衰載從載横
拾其獎而彊魏斯爲勝負
場蒙恬萬里傳此秦北築長城恢夏之
興定制改封藩王子友如意趙王如
故治不忘亂安不遺危周宗自怙云焉有予隊
六國奮矯果絶其維牧臣司冀敢告在階
常官箴故托以告在庭之臣

兗州牧箴

悠悠濟河，兗州之宇。九河既道，雷夏攸處。
淮海為九河，河既道在此州，界雷夏澤名
草繇木條，漆
絲絺紵。濟漯通河，丘宅土壤。禹上貢成湯五徙，
牧野是宅。
野未詳。按書序湯始居亳，從先王居。
卒都于亳，見禹貢成湯既渡
宗書序事。自契至于成湯八遷湯始居亳以
宗驥事高宗彤日越有戍巫咸乂王
詳就是。丁感雊雉，祖巳伊忠愛正厥辟。
牧野未按書序高宗祭成湯有飛雉升鼎耳而
総於君稱高宗。
厥後陵遲，顛覆湯緒。
緒亂號亂後甲祖
衰至紂遂
商之基緒。
覆西伯戡黎，祖伊奔走，致天威命不
古文尚書卷十四三一
恐不震。
西伯戡黎篇紂乃曰我生不有命
是用牝雞是晨。牧誓果戎殷論語
見説也
古之箕子為之奴比干諫而死孔子曰殷
任馬言殷之喪比干三仁巳先知之孔記武王壹
戍大定而天
牧野之禽豈復能眈甲子之朝豈能
復笑紂好酒淫樂為炬烙之刑妲姒笑武王已
有國雖久必畏天咎有民雖長必懼
人狹箕子歔歎居為墟箕子過之下心之大下餘年
秀之歌以牧臣司兗敢告巳執書
悲傷之

青州牧箴

茫茫青州海岱是極臨鐵之地鈆松怪石群水

攸歸萊夷作牧貢篚以時莫怠莫遑惟禹貢海岱
貢鹽絺鉛松怪石萊昔在文武封呂於齊厥土青州
夷作牧厥篚檿絲
塗泥在丘之營五侯九伯是討是征尚恃渭賓
以霸諸侯僉服復尊京師小白既沒周室荒亂小白
其銜御失其度統馭侯國若叛又失命周室
尊王室小白既沒周卒凌遲嗟茲天王附命下
土億兆生人之失其法度喪其文武爵命有功
討武不能征
牧臣司青敢告執矩
徐州牧箴
海岱伊淮東海是渚徐州之土邑于蕃宇海岱貢
及淮惟徐州諸亦高土可居者也蕃民居水中在侯高衛之故
名曰州說文淮夷遭洪水民守謂
地大野既豬有蒙孤桐蠙珠泗沂攸同大野
生澤桐中琴瑟淮禹之貢注實列
蕃蔽侯衛東方齊爽鳩氏古國官傳之左
農藯與大野以康帝癸及辛不祗不恪沈酒
而忘其東作天命湯武勤絕其緒祚民言天下以失紂
農桑忘爲務癸之本辛紂至于桀以失所棄以
失德桑忘其農桑之本名至于降周
任姜鎮于琅邪姓絕苗田氏攸都周封呂尚太
齊其後平公田常專政盡誅三族至田
齊安平以東至琅琊自爲封邑公者劉

揚州牧箴

矯矯楊州，勇悍風俗。江漢之滸，彭蠡既豬。陽鳥攸處，橘柚羽貝，瑤琨篠簜。淮夷蠢蠢，荊蠻是徵。成王嘗伐，荊楚皆在州域。王南征不旋，人咸咎莫躋於山咸跌於汙。莫跌於川明哲不云我昭童蒙不云我昏。蓋邇不可不察，遠不可不親。翩翩輕揚，貌周巡狩，至漠末遽。聖言艱險，言人情憂。貼施昭戒，戒後輕忽，安泰忽自肆，平易乃亡祖。舟能飭昭湯武聖而師伊呂桀紂悖而誅逢干。不泄邇不忘遠，之心下笑為天袭身外眾不。而忘君太伯遂位，基興紹類夫差，一誤太伯無。靡有孝而逆父罔有義。作周室不匡勾踐入頭荊太伯間與國夫差，逃順特強毅建也。兵不國無君也苟，室不能正之中國而輔霸。越裳重譯王特裳南海遂貢勾踐名來賓春秋之末侯甸之隆。逆居君道盛則遠人至衰則遁臣離至元首不可不思股肱不可。苗裔遂絕事由細微不慮不圖禍如丘山本在。

萌芽微言敬仲來奔其始葬至纂奪牧臣司徒敢告僕。

夫正伯僕同為之太長僕

堯崇勤儉省譁幃之上

敢告執籌

荊州牧箴

宗其流湯湯夏君后遭鴻荊衡是調雲夢塗

泥水禹貢荊州及衡陽惟荊州以江漢朝

惟菫厥土包匭菁茅以縮酒包匭而貢之

礦象齒元龜貢篚百物世世以饒自古饒之物

戰慓慓至桀荒溢曰我在帝位若天有日不順

一作廢國孰敢余奪猶尚書大傳桀曰天之有民日有日亡之我有

填

亡史記湯自把鉞伐昆吾遂伐桀方諡法殺人多非為人心之所為莫予奪也

鉞伐昆吾遂伐桀方諡法殺人多非為人心之所為莫予奪也

南方遠民之國謀加以惡人名南巢菹醢包一作南巢

肆行吾不顧亦亡矣所拂於人心亦有成湯果秉其

楚與荊牡木也因以名其州者也

以剛有道後服無道先強服公羊傳師在召陵喜服也可言于喜服也

楚無土者則先叛楚有王者則後服

服楚無土者則先叛楚有王者則後服

荊敢告執御

豫州牧箴

鬱鬱荊河伊雒是經滎播一作桀漆平文語郁郁二

州成周故郁風俗文采禹貢岩岫南至荊山北
距河水伊出陸渾山洛出上洛山榮澤波水巳
黑水惟梁州汪東擾黑水西距
華山之南西距黑水
巖巖崐山古曰梁州華陽西極黑水南流
　　　　益州牧箋
　　　　　　竹帝吹梁州為　　禹貢
　　　　　　　　　　　　　華陽
告柱史周蒐官神也
卒不起施于孫子王根為極實絕周祀君王
營不秦取九鼎寶器後入于秦周既盡也
平降及周微帶敝營自障礙恐不能棲
克余亡夏宅九州至於季世教于南巢成康太
故有天下者毋曰我大莫或余敢侮司我強靡
純明地文武成康之業光明安圖至鷹王香
晦至幽王而傾亡大夫武之難幾於周
　　　　　　　　　　　古文菁卷十四　　七一
矣以書文武孔純至鷹作昏成虞乳空至幽作傾
靡哲靡聖捐一作失其正方伯示維韓卒擅命
言周之末共君臣無謀而蘖其禍東周故
得以禮其命史記東西周公
為東周既賓命於西周
寶王欲兵無出可以德東周
實可重必可寶必
下之陪臣執命不虞王室陵遲襲其爪牙
中下四陝咸宅寓内莫如居天
變謂之鵰火之次也
自柳三度至星張之分野
蕃阜夏殷不都成周攸虞豫野所居爰在鶉
墟成王命詔公卜居洛邑潤七星張
　居洛邑營攝地周家之次徒也
言人物
厭貢漆泉又惟川攸成田田相拏廬廬相距

八都厥民不隳禹導江沱岷嶓啓乾 鮞䱹洪水疏導
其源故八州之民皆不得宅土安居禹自嶓冢導漾東流為漢
導江東別為沱自嶓冢導漾東流為漢皆從其
源而疏淪之故以平遠近底貢磬錯砮丹
此源啓乾水患以故自彭蠡江山出蜀郡有
磬砮燒鍊成鐵也磬州砮砂又出江蜀郡有
砮磬石族山彭澤陵靈闗音陵
縣絲麻條暢中疁有稉有稻貢京祖畋民攸溫飽
桑麻穊稻民賴以溫飽
僻遇絕蠻蘭民減夏殷績雍州
之山岷之利引三危地記書 三危梁
南當岷山則是三苗記書 之國境接梁州在鳥鼠之西夏殷
苗民貢固中國不服使湯之國境接梁山接
不通於中國禹致之績梁州道 絕路
復古之常 常商頌之氏羗莫敢居梁州境
　　　古文苑卷十四　　一
王化復自夏殷貢之常西夷也
末皆畔至周興朝貢
此周廢幽厲為荒服夷
征暴遂國于漢暴亂
拓開疆宇恢梁之野列為十二光羲虞夏高
覺之廣萊郡武都沈黎文山汶山開明老夷地置犍為越巂
益州牂牁武都沈黎文山七郡幷秦時漢中巴
蜀龍夏西封四郡為共列十二
比虞夏列域君為共列十二
經營盧裏之歷觀前代之郡盛衰可謂盛
告上夫
　雍州牧箴
黑水西河 禹貢注西距黑水東攎橫截嶋一作崑
河龍門之河在黃兗州西

崙邪指閶闔畫為雍垠崙天門也此州之境西北則邪指天門言居高據形勝之要比則邪指天門言居高據形勝之要下礙龍門也禹貢籠門山在河東之金城西界武見詩頌猶除所經自彼氐羌莫敢不來享莫敢不來王此頌商殷貢荒侵其寓每在季主常失厭緒侯紀不山東六國頗沛漢行其暴戾為無道本造秦擾雍州之地不寧命漢作京漢都之爱用兵以制六國上帝關至西張掖等郡皆在荒服玉門關至西張掖等郡皆在荒服連屬國一護攸都郡武帝時平南越分其地為九地開置屬國其官有都尉宣帝又置都護諸使并校等有典屬國降都尉於河南置護匈奴其極衰之時防牧臣司雍敢告贅衣臣其極衰之時防牧臣司雍敢告贅衣

幽州牧箴

蕩蕩平川惟冀之別地勢平則川陸皆平此州別州為北陌幽都戎夏交偪此州陰之地故名幽州之戎北狄地相偪猶實為平陸在都異此州之境內周末蔫臻追于獫鄯

古文苑卷十四

并州牧箴

雍別朔方河水悠悠 注此以言雍別分朔方孔安國書并州按雍境東距西河今并州跨河北辟冀二州境上明矣北辟燻鬻
南界涇流水書辟戎狄柃汧沭州本雍州境之外蘇州境也 正興相直自幽洎渭州屬雍州境書
朝土正直幽方 州相直自昔何為莫敢不來 王以言股周穆遐征犬戎不享貢
莫敢不來王
玩上國宣王命將攘之涇北宗周閟職日用叢 穆王伐犬戎自是荒服不至爰貊一作伊德侵
蹉其戎狄侵玩由是薨視中國以德不足以服以兵而服之并 宣王能驅逐

犬之未幽王敗於晉溺其陪周使不阻三卿
此地諸侯於天子為陪鄭於酆通諸國六國擅權燕趙本
臣是時借周之史卿皆稱王燕都薊邯鄲皆幽州境
都趙六國借號猶諸國
者趙
職略之東境此東陌穢貊義及東胡
奴命都蒙恬距之築大漢初定介狄之荒元戎屢征
長城以塞國疆秦北排蒙公城壇郤秦北匈
風之騰義兵涉漠偃我邊萌既定旦康復古虞
唐漢匈奴傳諸侯畔秦天下擾亂粵漢復漢河
南與中國界於欺塞至武帝時命大將軍衛
青連年北伐匈奴之境遂南無王庭得邊
民得以安居吾昔唐虞之舊始得
為張署敦煌郡是故減不可不圖襄不可或
忘隉漬蟻穴器漏箴芒 言中國雖盛當為永圖
敗之形常起細 夷狄雖襄當防其患禍
微不可忽易
牧臣司幽敢告侍傍

以警後王　牧臣司并敢告執綱　前申述

太上曜德共次曜兵德兵俱顛靡不悸荒　意
宣王以後以德財不足以懷遠以攻殺死驪山之下以
定亂至于幽王遂為犬戎所攻殺又不足
豆又不干戈大戎作亂斃于馬麗阿徂豆文言同于
俊陁至于入源是也蹶此何反蹶也既不阻
州境土自此不入周之職方詩曰薄伐玁狁

交州荒齋水與天際　在楊州外境交廣之地
齋之南與海接越裳氏又在交南交盖荒服夷
南與海越裳是南荒國之外爰自開闢不羈
一作不絆周公攝祚白雉來獻越州之南自古赤
馬不同公攝祚白雉獻　昭王陵遲周室是亂
嘗通中國始重譯生成王時周公昭王陵遲周室是亂
攝政始重譯來獻白雉

交州牧箴

[古文苑卷十四]

越裳絕貢荊楚逆叛史記昭王道微缺南巡狩昭
不返辛校江上楚人不譯昭王時不告王之地昭
王南巡遂伐楚涉漢未濟舟解而溺
蠻食周宗臻于季稂遂以滅亡蠻夷注言遠人不至則
叛陵夷諸侯侵伐其國　大漢受命中國兼該南海之
底叛陵夷諸侯侵伐其國　大漢受命中國兼該南海之
宇聖武是恢稍受羈縻黃支杭海三萬里來
奉其犀不可不懼漢興恢拓疆宇生始地於南
惟兩越未臣至孝武時恢恢拓疆宇生始地於南
其地為九郡又遷閩粵之民而虛其地可謂中
國極盛越支國為三萬里貢來必忘其可忘安
外黃支國杭海三萬里來貢盛時極盛
陵遲而忘其規墓亡國多逸豫而存國多難
則兩生驕荒多難不禁入則無
國外患土恆亡日出則闕無決家佛恆亡
者　國恆亡難夫無聲泉

塪中虛池竭纇乾瀕水之源中虛則塪池水之
也以論衰敗之萌各有塪池水之源中虛則塪池水之
其證用詩召吳之詞
牧臣司交敢告執憲

古文苑卷第十四終

古文苑卷第十五

楊雄百官箴

光祿勳箴　衛尉箴
太僕箴　廷尉箴
大鴻臚箴　宗正箴
大司農箴　少府箴
執金吾箴　將作大匠箴
城門校尉箴　上林苑令箴
司空箴　崔駰一作　太常箴　崔駰一作
尚書箴　崔瑗作　博士箴　崔瑗一作

光祿勳箴

漠書百官表郎中令秦官掌宫殿掖
門戶武帝太初元年更名光祿勳屬
官有大夫郎謁者又掌執戟論議
郎掌守門戶謁者掌賓讚受事

經兆宫室畫爲中外廊殿門闥限以禁界國有
周衛士周官有廬舍周匝王宫也衛謂衛宫也民有蕃籬各有收
保守以不岐岐猶二也昔在夏殷桀紂溢酒特
牛之飲劉向新序桀爲酒池糟堤縱靡靡之樂黃圖秦
池在長安城中飲者三千人三輔以酒
特字當作抵牛飲以牛飲地如牛飲門戶充亂郎雖
執戟謁者參差備員不肅執戟雖備不肅出入無度殿中成市
或鼓或鞙忘其庶廟而聚夫通逃四方多罪載

號戴吪又書秩惟四內不可不省外不可不清德人立朝議士充庭
　　　　　　　　　　書訪之多罪連逃是崇是長
　　　　　　　　　　信是使蕩詩日式號式浮俾晝作夜
有德進則公　　　　　祿臣司光敢告執經
論明朝廷肅　　　　　　　　　　　　也

衛尉箴

官衛尉泰官掌官門常毛兵
有司馬衛士旅賁三令丞屬
　　　　　　　　　　　　綱

茫茫上天崇高其居設置山險畫壤為防禦浚不
可升也地險峻山川丘陵一作天
也王公設險以守其國重垠限一作黑埃以難不
律關為城衛以待暴卒以待暴客
民人一作以有內各保其守永修不敗維昔廢僚
官得其人荷戈而歌中外以堅官廢寮
　　　　　　　　　　　　　　如謂宿衛伯廢
古文苑卷十五　　　　　　　三
而謂王出則有行衛皆堅密而居整衛備外齊桓悵宿
衛不飭勅一作門非其人戶廢其職功利作內政於
衛之法制而盡廢周宿　曹子標劍遂成其詐十三羊傳莊
會齊候夾王車而盟桓令與於盟曹子標劍而去之曹子標劍手剣而從之之頸割請波荊臣七
陽之田可升不得上　　皆陳愕殿諸郎中執兵不　　　　要盟桓而車挾七首而逐荊軻持
卻桓而可升不得上　　皆陳愕殿諸郎中執兵不　　　　　　　　　　　　　首而二世委宿敗於望夷閻樂矯
　　　　　　　　　　搜載者不誰何　　　　闔樂謀詐為有賊將卒千餘
　　　　　　　　　　　　　　　　　　　　人至望夷宮庵其兵殿門斬衛吏入令吏卒自殺誰謂誰何
　　　　　　　　　　　　　　　　　　　　驚走樂進二世衛郎官者尉
臣司衛敢告執維經猶
　　　　　　　　　　　　　　　　　　　　　　　　　　　　　　　也

太僕箴

太僕泰官掌輿馬應劭曰周穆王所置也書序穆王命伯冏為太僕正

肅肅太僕車馬是供鏘鏘和鑾駕彼時龍鑾和駕彼時龍周禮馬八尺為龍左傳詩錫和在上帝巡狩四宅鑾鈴和故借用周禮禮馬也天王駕六方嶽之下至于王用三驅前禽是射禽禮王用三驅失前車孔夏四駟孔昕駟大明詩牧野洋洋檀車煌煌駟騵彭彭赤色黑鬛為征伐常法弓矢商疏檀木之車駟馬彭彭亦言武事也因車駟王所乘遂為征伐常法弓矢天執條華冲冲詩載驂載駟我興云安我馬皆昔有惟閑雖馳驅匪逸匪惰以法止言如此

一作溢升馳騁忘歸箴所謂胃干原獸即虞景公千駟而濫於齊論語齊景公有馬千駟詩好牡馬牧於駧野輦車就牧而詩人興魯頌在駉駧之野仲尼厚醲醴馬所以重其類也詩贊美魯僖公雖無疆思實猶興也又曰以車彭彭思無斁思馬斯臧此頌人不問多肥馬而野有餓殍方孟子蓋惡夫既告執皂傳皂隸臣也左

廷尉箴

廷尉泰官掌刑辟景帝更名大理復為廷尉

天降五刑惟夏之績詩天討有罪五刑五用哉此書說此五刑所制其

皆邦刑。鞭作官刑。扑作教刑。金作贖刑。眚災肆赦。怙終賊刑。欽哉欽哉惟刑之恤哉。

昔在嵞尤爰作淫刑延于苗民夏氏之亂茲平民不回不辟劉治亂回辟治功故禹征苗殄絕其世見呂刑之書穆王耄荒甫侯伊謀五刑訓夷周以阜基耋荒又作呂刑天下不寧世不見呂刑之書王享國百年耄荒度作刑以誥四方王曰天齊于民俾我一日非終惟終在人爾尚敬逆天命以奉我一人雖畏勿畏雖休勿休惟敬五刑以成三德一人有慶兆民賴之其寧惟永天謂穆王以訓刑禮記云周穆王即天子位春秋已五十矣王道衰微穆王亦聰悟即位而皇帝哀其刑之不中命甫侯作呂刑之書度時作刑以詰四方其論刑之語已不周四周其制秦繁其章五刑紛紛靡遏靡止姦賊滿山刑者半道漢刑法志秦用商鞅連相坐之法造參夷之誅增肉刑大辟始皇專任刑罰姦邪並生赭衣塞路天下愁怨叛之於漢書向列女傳紂為劉向烙炮烙民於淵其民紂作炮烙墜民于淵視天民之阜有罪令於炭上輒隨炭中行故有國者無云何謂是剝割一作惟殺人奠子剝無云何害是剝是剝割奈殷以刑顛秦以酷敗獄司理敢告執謂實

客之謂者
大鴻臚箴
典容泰官掌諸侯歸義蠻夷武帝更名大鴻臚也
蕩蕩唐虞經通垓極垓極謂四荒之垠際也
陶陶百王天工人力書為上下之工人代其
繄條百職人有材能寮有級差遷能授官各舉

宗正箴

宗正掌親屬周成
王之時彤伯為宗伯
巍魏帝堯欽親九族典論語巍巍平其有成功堯
經哲宗伯禮有攸訓虞書伯夷為秩宗明文思以親九族
屬有攸籍各有育商子夏之子世以不錯書注與胄長義
說文引教胄子作教國之本所繫昔在夏時太
則世文育子弟也詳見書楚詞夏康歌遊田為槃
康不恭有仍二女五子家降于太康夏啟子也逐
亂序晉獻惑驪姬五子家降
子用失家衡圖後兢名
娛以自絲不顧遇難有
家不得返國太康五子
不降謂太康失邦五子
立爭齊桓不胤而忘其宗緒
絕公齊獻公奚齊卓子申生皆
嫡繼寒忘其宗統系緒
奔鄭王出魯桓公六年有
周鄭出魯桓公子同公羊子曰子同生正也
崇而扶蘇被凶宗廟荒墟竄靈麓府于秦沙丘始皇趙
死高矯所認立胡亥卒以扶蘇士蘇伯臣司宗敢告執主廟之宗

攸宜主以不虔官以不懈昔在三代二季不蠲
夏商之季謂桀紂之季不蠲
不蠲言昏濁也
人失其材職反其官家寮荒耄國政如漫文不
可武不可文言文武之職各有攸司
倫鴻臣司爵敢告在隣君之左右虞

大司農箴

治粟內史秦官掌穀貨景帝更名大農令武帝更名大司農屬官有太倉均輸平準都內籍田五令丞

時惟大農爰司金穀自京徂荒粒民是解由天稼穡肇自厥初實施惟食厥僚居貢均實贏惟都之貢外則徹皆什一也是經常之古文疏卷十六之貢助徹唐虞時弃稷官貢籀之異遠近為美籍田有無遷易書傳有無化居賣均實贏惟帝作程旁求衣食厥民攸生上瞽三王什一而征爲民作常遠近貢籀有百姓之盛咸在農殖季周爛漫而東作穫廢物並荒知務農重穀時則有茨甫之詩府藏單虛庫積廩庫公劉陵運襄微姬卒以拜痒病也秦牧大半二世不瘳泣血二農臣海內無聊世而忘秦廢於茶毒至於泣血司均敢告執縣役與徭同也

少府箴

少府秦官掌山海池澤之稅以給供養

實實少府奉養是供紀經九品臣攸同以奉養一人與下以廩給海內幣帑祁祁如雲家有百官財用實惆過

俄侃將作經構宮室墻以禦風宇以蔽日寒暑攸除鳥鼠攸去詩斯干風雨攸去王有宮殿民有宅居得其安論語堯舜之世茅茨土階夏卑宮觀在彼清洫一作淢詩斯干築室百堵西南其戶爰笑爰語爰處爰居以茅茨不剪土階三尺禹卑宮室而盡力乎溝洫桀作瑤臺紂為璇室人力不堪而帝業不卒王乃寢斯安俊皆安制也

其居室雖儉於奢喪國詩詠宣王由儉改奢也其詩曰築室百堵西南其戶爰笑爰語爰居爰處觀豐上六大屋小家其屋豐掛上六豐春秋譏刺書彼泉臺兩觀雜家賜其屋豐部其家春秋譏刺書彼泉臺兩觀雜門而魯以不恢新作雉門及兩觀定二年毀泉臺公羊曰皆以譏也門而魯以不恢新作雉門及兩觀定二年毀泉臺公羊曰皆以譏也譏或作長府而閔子不仁子曰論語魯人為長府閔子騫曰仍舊國譏作臣司匠敢告執獻

其廣府庫為秦築驪阿巍姓以頹富不仁也秦役作驪山又築阿房宮未成而秦亡史記秦之先是為柏翳舜賜姓嬴氏故人君無云我貴棲題是遂毋云我富淫作極遊在彼墻屋而忘其

城門校尉箴
城門校尉掌京師城門也兵有司馬十二城門候
幽幽山川徑塞九路盤石唐苎龔陰重固地自天險之國有城溝家有柝柜各攸墅民以不虞然有所宜德懷其內險莫其外王公設險而承大小各有所宜

盤蓋易坎卦王公毀險以守其國盤所以藩其上言先王以德覆露斯民

而安集之猶器之有盤盂言昔在上世夏殷有夏
蓋不獨恃城池以為德殷先哲王定有天下
不獨特城池以為德之號以傳子孫
殷先哲王定有天下之號以傳子孫
武爰征而莫遏莫禦癸辛不德而設夫險阻湯
關在其南羊腸在其北脩政不仁湯放之由
之國左孟門右太行常山在其北太河經其南紂
虞長德而四海永懷秦恃長城而天下畔乖逆秦
可德少而城隍伊保不可德希而城隍是依唐
此脩觀政不在德武王伐之由作書惟危欲不
故天下潰叛尉臣司城敢告侍階
天地而為險

上林苑令箴

武帝初置水衡都尉掌上
林苑屬官有上林令丞
〔古文苑卷十五〕

芒芒大田芘芘作穀山有徑 徑一作陸野有林麓
夷原污藪禽獸攸伏魚鱉以時薘薨咸殖國以
殷富民以家給 共之利山澤之利古之有國者與民
蓻蕘雉兔者往馬 共之孟子文王之圓方七十里
昔在帝昇共田徑游山澤供奪民人之利以
往來馳逐於其間 弧矢是尚而射夫封豬不
顧於徑卒遇後憂即封豬大永所述
不可過差 賜囚獲三品又王用三驅之禮合圍而過
鹿鹿攸伏不如德至 雲臺詩言合圍而過
伏鹿攸衡臣司虞敢告執指

司空箴

普彼坤靈俾天作則乾坤之大分制五服畫為萬國禹平水土弼成五服謂天子之畿外別為服繢繢乃立地官司空惟是職萃萃九州都邑盈區都周之故曰都鄙注古者州縣以統方伯諸侯之職烈烈翼翼王臣綱以羣牧綴以方侯綱又聯以諸侯之故曰聯臣當其官官宜其人九一之政井地之政助即請野助即井地之政七賦以均養法于楊于法言七賦五穀桑麻之所出也政賦注七賦又同孟子周室班爵祿領又捨克于周室在位而象恭祿遺賢搢克充朝班爵祿又同象恭滔天象恭敬而心慢象恭若漫天注貌像人斯匪政敕所任者非人流貨市寵而苞苴首是驚苴首斯所修者非政說築邪王路斯浮孰不傾覆謂苞裹以賄賂詞曰包苴湯禱早之詞旦行邪王路斯浮孰不傾覆
空臣司土敢告在側

太常箴

奉常秦官掌宗廟禮儀景帝更名太常師古曰太常王者之旗畫日月馬
常師古太常王者之旗畫日月馬
後禮官奉太常持之故曰奉常尊之義也
翼翼太常寔為宗伯穆穆靈祇寢廟奕奕路寢領
孔碩新廟奕奕美也
法奕奕校美也或曰平聲
稱秩元祀班于羣神秩序之宜熨懸一作匪
我祀既祇我粢孔蠲匪徒
班列也又名攸宜周詩廟祭有尸燕亦來冝弗所
稱舉也
孔公尸子攸収
忒

求惟德之報不矯不誣厥無罪悔祭祀以祇敬
德非為祈福為周詩后稷摩以純徵之牛不吊
棄禮慢祖羊菖伯之食之又祀故湯使人遺祭
不祀楚師是虞文隱太室相賂部路賂融歸驚
不祀楚師是虞文隱太室相賂部路賂融歸驚
蹟僖臧文不悟傳注皆云逆祀減子不融子魯人
二宮用諂不祧宮災傳親盡夫哀三年陳五月桓
慢行繁祭無曰我材輕身恃巫東隣之犧牛不
如西鄰麥魚日勿東鄰殺牛不如西鄰謂紂西鄰謂文王何休公羊注
傳注夏日祠為殷望夷注衛尉秦殞望夷隱斃鍾巫
薦尚麥魚注
鍾巫館于蒍常臣司宗敢告執書
氏為賊所弑

尚書箴

漢官儀尚書唐虞官也龍作納言詩
云仲山甫王之喉舌秦改稱尚書漢
亦導此官
機密也

皇皇聖哲允勅百工命作齋慄龍為納言
典機密也見舜
是機是密出入朕命王之喉舌民詩烝獻蘧善宣美
而讒說是折我聽云聰載鳳載夜惟
允惟恭聽言臣能開書朕聖諮諂行命汝納

撢切掊摻所斬欱𣬉其業士執其經昔聖人之綏俗
募業於施化故孔子觀夫大學而知爲王之易
易禮鄉飲酒孔子曰吾觀於鄉庠故知王大舜南
面無爲而祗席平下舜巳而還巳師階級老
一本無級閒三苗以懷敷文德舞干羽兩階
七旬格秦作無道斬決天紀漫彼王迹而坑夫
術士詩書是泯家言是守俎豆不陳而頗其社
稷書存而不毁者惟秦之圖籍焚儒故仲尼不對
一作始皇絕滅三代之禮學坑之事論語衞靈公問陳對
問陳而胡簋是遵以俎豆之事左傳哀十一年對
衞孔子之矢甲兵之事未訪於仲尼注胡簋礼
事則嘗學之矣
器名夏曰胡周曰簋原伯非學而閔子知周之不振左傳昭十
胡周曰簋原伯魯不說學閔子騫曰原氏其亂乎大夫陵上替
八年閔子聞之曰可以無學無學不害不害而不學則害而不學
人患失而又惑又曰可以無學無學不害
能無亂乎注原伯魯下陵上替
伯魯同乎注原儒臣司典敢告在賓
大夫

古文苑卷第十五終

古文苑卷第十六

崔駟太尉箴　　　司徒箴
河南尹箴　　　　大理箴
崔瑗東觀箴　　　關都尉箴
北軍中候箴　　　尚書箴一作繁欽
胡廣侍中箴崔瑗一作劉　司隷校尉箴
郡太守箴
崔寔諫大夫箴附
晉張華尚書令箴續入
晉傅玄吏部尚書箴續入

太尉箴

太尉秦官金印紫綬掌武事武帝元狩四年初置大司馬位在丞相上後更置不常

天官冢宰庶僚之師師錫有帝命虞作尉中候尚書云舜為太尉古史考曰舜居百揆總領百事周更名冢宰詳見後註爰叶台極妥平國域制軍詰禁王旅惟式九州用綏羣公咸干戈載戢其紀七舘主白虎通上之云據應劭曰自上安下之云戴延之西征記云舜為太尉治海統理均平百官家宰百官更置為太尉復後置不常

我帝載昔周人思丈公而召南詠甘棠陝周召分治

周公為師狼行家宰周公既沒謂
公為太保領家宰之職周召棠詩思召南
　　　　　　　　　　　　　昆吾
隆夏之孫鄭語四臣名已為夏伯祝融伊名摯商
相湯代桀四臣皆已姓封於昆吾伊尹摯盛商
兵者足以繫人心尊國勢季世頗修禮用不匡
無日我強莫敢喪無日我大輕戰好殺紂師
百萬卒以不艾宰臣司馬敢告在際
河南尹箴
　　後漢郡國志河南尹二十一城雒陽
　　縣周時號成周河南縣周公時所城
　　雒邑也世祖都河南維
　　陽政曰河南尹
茫茫天區畫冀為京　唐虞商周河洛是居
是營翼翼商都毫邑　翼翼四方言
　　詩云商邑翼翼四方之極
代所都皆在堯舜禹奠高問邑翼翼
河洛之間
　　成王定鼎郟鄏即河南地
火也屬次鵑諸鄏之墟郟鄏
也之後鵑徹武牆屋而師尹
不匡強王戠日削尹氏不競正之
其權宗器以分圖籍遷齊九鼎八秦
　　自東遷以後宗器圖籍散失及
　　其後關事見戰國策太史記稱周
　　抵周九鼎寶器或曰九鼎淪於
　　泗水非也諸
國所
可得
司徒箴
　　古官舜命契為司徒敷五教
　　孔安國曰主徒眾教以禮義
天鑒在下仁德是興所以興仁乃立司徒亂
黎烝曰治亂茫茫厥域率土祁祁人具爾瞻四方

詩赫赫師尹民具爾瞻乾乾夕惕靡怠靡

是維四方是維天子是毗

違敬敷五教常書注布五

敬敷五教在寬注九德咸事齊人用乂在官洪範俊民用章

爾輔無曰余聖以忽勑政匪用其良乃荒厥命

庶績不怡疚于爾祿豐其右而鼎覆其餗

九三折其右肱終不可用也鼎折足覆公餗其形渥凶

九四鼎折足覆公餗其形渥凶

詩刺南山尹氏不堪國度斯懌山家節士書歌股肱股

刺幽王也其詩曰尹氏大徒臣司寇敢告執蕃

師維周之氐不平謂何

大理箴

大理掌刑獄

前廷尉注

古文苑卷十六

邈矣皇陶翊唐作士明虞書帝曰皋陶汝作士

為士刑允理作佐九刑周刑注刑官也設

九刑如石之平所以稱之物鈞之權

者也和鈞書關如淵之清三槐九棘以質以聽

石謂三槐九棘以聽獄左右王聽

其治朝下賢成告于王

惟象刑衛人釋蠱禮勝刑不容言利之意蓋欲你人謹重

昔在仲尼哀矜論語如得其情則哀矜而勿喜子罕

于四謂凶去熙乂帝載旁施作明

禮刑民左而釋晉鑄刑書仲尼曰人之在以刑齊何以

禮民無法將棄禮而證書釋之以刑齊矣何以

也尊法非意在衛而民是之

之環犯文理獄為廷尉奏是之

于公哀寡定國廣門公

也其忠動亮孝文張釋之

辯東海孝婦寃獄自謂治獄多陰德子孫必復
有興者令高大門閭至于定國為丞相封侯

哉邈矣舊訓不遵主慢臣驕虐其民賞以崇
欲刑以肆忿聲叶紂作炮烙周人減殷
刑請紂去炮烙之地夏王戚紂之獻
地至武王戚紂
罪之天命衛鞅酷列萃殉千秦渭水為之赤
備稱非常卿不疑識吡從吏收縛遂詔獄以
一卒本作其喜反嗟茲大理慎於爾官賞不可不思
有斷而能審比月之倫之或有孝
帝之任封主商鞅則失於不
斷不可不虞之人
而見殘生之類吳沉伍胥屬鏤之
江尸殷剖比千人史之心比有七
刑之法有同刺之官殘殺流竄之也
剌之屬當殺
莫遂爾情是截是刑無遂爾心以
也合殄云鯀以殄殛于羽山葉韻
無細不錄福善災惡其效甚速理
告執獄

東觀箴
黃帝命沮誦倉頡為左右史夏商有
太史周有大史小史內史外史至漢有
東京圖書悉在東觀
儒碩學直書之撰述國史

洋洋東觀古之史官三墳五典靡義不貫垂書
君行右記其言左史書八書
武明宣　周語辛甲佗王皆訪于周大史尹顧訪文
以安也左傳楚靈王謂大史辛甲尹佗史尹顧見寶荊國
何以季世咆哮不虞焦之詩中曰是能讀三墳五典八索九丘史
為漢反轉也巫蠱之毒殘者數萬
國莫敢言　以周鉗厲天下使史官不畏其筆俗巫監謗
殺彼逢干龍比干周王　言殺紂逢千不畏史甚良久生亂
狐突見斥淖齒見殘姓　甍突見斥韓罷弊國策久戰爭
數齊閔王之罪而殺良疎弃賊臣
失道則忠臣必興　人莫言其言道路以目殺之
人嗟嗟後王昌不斯鑒是以明哲先識擇木而
處傳鳥則擇木　夏終殷摯周聯晉秦或笑或泣
抱籍遁走　吕氏春秋古見桀感亂載周太史收向摯周太史於之亂聯為周藏室史亦三葉
載以其圖法奔商商太史見紂迷亂述奔周聯為周藏室史亦三葉
靖公韓魏趙畢分其地晉絕不祀至王借用箕子
立公果襲厥緒宗廟隨夷遠之荊楚時益幽微公
及朝韓魏趙畢盡分其地晉絕不祀至王借用箕子
過殷億載不腐史臣司藝敢告侍後
虛　漢百官表關都尉箋
關都尉箋
苾苾九州規爲關津形勢渡地險之唐堯積德

古文苑卷十六

告並轂

河隄謁者箴

三代脩仁帝王以德越季不軌爰失厥人聖賢不用頑嚚是親漢潰武關項破函谷秦王子嬰縊為禽傑關史記漢元年十月沛公至霸上子嬰係頸以組降軹道旁飲僕奴猶虜項之也破函谷關言關之設險不足恃也攻尉臣司關敢

漢成帝時河隄謁者河隄謁者漢秩比千石以校尉遷隨筆王溪官世名官事已即罷護都水使者河乃見者循名因其事而見或置吏傳註非河隄有不謁者書河隄者名

伊昔鴻泉浩浩滔天禹伯禹大司空導河積石又書奠高山大川鑿于龍門疏為砥柱率彼河滸大陸既礙播于阯野濟漯咸順沂泗從流江淮湯湯而奠宅乃州眾水各由其道帝都始安其滄滄濺濺蓄害不作東歸於海九野孔安四隩不殆見禹貢爰及周衰夏績陵遲導非其道堙非其堙八野填淤水高民居盜溢旁泊又合為一大河廊之北分為九河以殺水勢急有夏作空爰奠山川又書洪詞鴻泉浩滔天寶之於民居至于勃海時勢急鑿于龍門疏為砥柱率彼河滸大陸既礙播于阯野濟漯咸順沂泗從流江淮湯湯而奠宅乃導非其道堙非其堙八野填淤水高民居盜溢屢決金隄是水之患也金隄決居之患是瓠子湯湯作歌歌史記孝文中時河決酸棗潰于金隄於天子武瓠子漢宣房作歌瓠子歌曰河湯湯兮激潺湲名曰宣房塞自臨決河卒塞瓠子築宣房兮萬福來

尚書箴

事見前篇前註楊雄所作有三箴矣

龍作納言帝命惟几言夜出內朕命惟允作納言夜出內朕命惟允

甫翼周實司喉吻命王之嗾古

邦所庭也無日我平而慢爾衡無日我審而急赫赫禁臺萬

爾明四岳阿鯀績用不成契使布五教為司徒子

登八元五教聿清四方內平外成注

之在中八元左傳舜舉八元內平外成

經先民匪解永世流聲興先民古昔賢人也

書先民有言詢于芻蕘此言古之賢者躬行此君子下問敢

道未嘗懈弛牧名譽傳於後世

告侍庭

北軍中候箴

後百官志舊有中壘校尉領北軍營
壘之事中興省但置中候以監五營

屯騎越騎步兵長水射聲五校尉皆屬馬

赫赫將師典總虎臣之謂虎賁之士

嚴然奮震平聲叶韻贅衣近侍常伯之人
鷹揚旅武鷹揚

準人綴衣虎賁綴衣注常左右近臣
詩時維

所長事皆在左右

左右百夫衛實昔在高祖草創伊神鴻門之會

職多末陳時從行僅騎百餘騎也或有劒舞頼有傾

臣司水敢告執河之掌河渠

身髙祖始會項羽鴻門亞父撞玦髙祖繆辭事畱脫身持盾直入營譙讓羽懷王約先入關者王之令一項莊拔䥫舞欲擊沛公髙祖㧞劒舞䨱髙祖

間道走軍于上歷墮文武定申以入人士拜齊無其臣曾定公㑹齊侯于夾谷孔子相㑹齊人賚萊人欲以兵劫之孔子歷堦而進以却之齊人懼遂歸所侵魯疆臣以爲人臣之禮不可不備諳其奠之以熈齊疆之以熈臣也

秦政東遊大盜軰羣秦始皇名政於沙丘上為盜所驚至陽武求弗得也

得天下期門不設㢲巧銳騎大索十日所期門不在脩貟故圖名殿勤上所觀厚而無用得其人心也𦲷士雖謂備而無用得其人心則人人皆知親君武臣衛忽情懈息禍慢及君憲臣司武敢告䖍軍機事有殷勤殷勤在親親無常人心則言失其心言君人皆以

司隸校尉箴
古文苑卷十六
司祿校尉漢官名掌持節從中都官徒千二百人捕巫蠱𥨥察姦猾而災發察其

煌煌古制分畫五服書五服彌成詩商邑翼翼四方之極書翼翼四方之極建其牧立其監大漠通變崇弘簡易謂自漢初法禁踈闊所以濟時之艱未置督察之官

遲繡衣四出禍起宫闌江充作亂厚于戾園率隷掘盡以詰其姦江充傳拜直指繡衣使者督大姦猾𤈥奏言宫中有蠱氣遂掘蠱於太子宮故戾太子諳殺衞欲兵誅江充

俾督京甸時維鷹鸇遂廢俾既定司隷左傳之官察𤈥定盜左傳

無禮於君者誅之如必正必式國之司直乃回鷦鷯之逐鳥雀也

乃邪寔爲讒慝毀於貞賢悔其何及言司隸所糾甚
非其人
重不可任昔唐虞晏晏庶績以熙巍氏慘慘怨
毒用滋覆上位者無云我貴苟任激訐
小人謗賊亂邪平陽玄默以式百辟畫一之歌
人主當遠之丞相平陽侯曹參以元默清淨爲治
豈猶遲逡民作畫一之歌跡今猶未遠宜取以
法為使臣司隸敢告執役
郡太守箴
有嬴驅除焚典紀舊蕩滅番畿罷侯置守此有關下
郡守秦官掌治其郡秩二千石景帝更名太守
文巚秦非正統時為王者之驅除焚典籍之舊
巚封建之法分天下為二十六郡郡各置守
秦發問左陳涉奮威成陳勝等作亂楚築乾谿
靈王不歸求鼎于周公子比作亂王縊于乾谿亥
氏征遏由近可不肅祗天下而禍毀於近
臣司境敢告執機
侍中箴
侍中常侍得入禁中宵加官侍也
皇矣聖上神居天處尊嚴勤求俊良是弼是輔
古者君側皆選用賢士匪懈于位庶工以序昔
德至漢猶參用儒
周文創德西隣昷昭聞上帝賴茲四臣文王興于
周故曰

西鄉君奭曰迪見冒聞於帝惟茲四人正
義詩稱文王有踞附先後奔走禦侮之臣辛尹
是訪八虞是詢周語稱濟濟多士文王用之洪範三德義文公欽若
八士所稱濟濟多士義用有動
語所稱辛甲尹佚皆問大史八虞即論
政首公公曰訪文王之道敬順次王之書成王首以王左右
越興周道亦惟先正克慎左右常伯常任是為
任為伯常降及厲王不祗不格瞻彼榮夷用其
常伯常任為告降及厲王不祗不格瞻彼榮夷肆其
虐惟敗天命寇賊奸宄作並作起隆宗絶寢廟靡
託利史記暴虐厲國人咸畔相與出奔於彘無日我賢不選
至親無日我任妄用嬖人籍閽飾頷繾綣我神武
孝惠時俊幸於上傳籍孺閽繾之屬也神武起
史記俊幸於傳籍中皆傅脂粉化閽繾也
後鑄錢通中書竊命石弘作禍
自鑄錢通中書竊命石弘作禍顯弘恭皆少坐
廢刑宣諧殺蕭望之問堪上畫寢偏信
禍言諸殺蕭望之問堪上畫寢偏信
上斷幸於哀帝封高安侯猶不祀襃音主
董賢幸於哀時傳封高安侯猶不祀襃音
惠帝登遐擅鑄不終厥後
指高祖鄧通擅鑄不終厥後鄧通幸於孝文賜蜀嚴道銅山得
侍中司中敢告執矩
諫大夫箴
諫大夫掌議論武帝初置
大夫秩比六百石
於昭上帝迪茲匪哲匪于水鑑惟人是察周書無
諫大夫秩比六百石
扶民監當處有誦訓出有旅賁楚語之觀倚兀有旅
於水監當處有誦訓出有旅貞楚語在興有旅
之諫訓木鐸之求蕘納遒人各有攸訊政以不紛

尚書令箋

而諫諍諛不諫臣司議敢告執翼
擁為賊默默之患用頠歟國
亡嘿嘿不諫諛也
王不聽三年國人莫敢言道路以目王喜告召公曰吾能弭謗矣乃不敢言召公曰是障之也防民之口甚於防川川壅而潰傷人必多民亦如之是故為川者決之使導為民者宣之使言
祖宗之逢于周厲當是討廢
在天者之逢于周厲王使衛巫監謗者以告則殺之國人莫敢言道路以目
蠱煽煬胥讒人
類不堪流之甍宅乃之口譬諸防川豈不速
止潰乃潏漢敢言謗鄧公曰
口甚於防川川壅而潰傷人
王不聽三年國人莫敢言
祖宗之逢于周厲王使衛
慢德不益德澂徹不服
昌言命言言衰慢不言
在天者之逢于周厲王使
虞書禹曰俞禹暴虐及于天亡祭祀拒諫
昌言曰
夏書道人
官師相規工執藝事以諫昔在大禹拜承昌言
木鐸徇于路
明必資良材無日我智官不任能發言如絲其
王謂使之光明王又溫潤如
王度式如王猶昭名四方
塞而四海咸休
山翼周靡剛廉柔補我衰闕王我王猷允
迷衡以齊七政
書納于大麓烈風雷雨弗迷又八元布五教内
昔舜納大麓七政以齊内成外平而風雨不
書官
觀列曜府令百官政用罔懍取法天象詳見天
明明先王開國承家開易大君先家有命作制垂憲仰

令拜則冊命

尚書秦官漢因之漢初用士人為尚
書令秩二千石晉公卿禮秩云尚書

後裔國世系也
商世系也
已者掌選職曰吏部尚書諸曹自漢及魏授此職但曰尚書而
常侍曹光武改常侍曹為吏部曹主選舉諸曹尚書
初漢成帝置列曹尚書四人其一曰

吏部尚書箴　傅玄

天網縱替既無老成改舊法制周詩雖有老成人尚書有無老
刑老成人謂舊法也尚書云詢茲黃髮則罔所愆
臣典刑成舊法制不脩不長厥裔制盡廢而
法制不脩不長厥裔

尚臣司臺敢言侍衛

明明王範制為九服　周禮九服王畿千里之外

明王範制為九服分為侯甸男采衛蠻夷鎮

蕃是為君執常道臣有定職各有攸司義用不
九畿

書洪範義用章貴無常尊貴而無常尊失其道則尊

懋明俊民用貴無常尊貴而天子得之天下尊
之臣至庶士不宣其德所萃勿指甲為

賊不指甲賢德臣大夫卿所萃勿指

顛危明德臣下不明厥德國用
昔舜舉賢各縣而雋乂在官

湯舉阿衡而不仁流屏論語俊乂有天下選於眾師

舉皐伊陶湯不仁者遠矣
皐伊陶湯不仁者遠矣

景側表與日君臣得像影且表正而影平日而
部得人則與君臣得象則

喉舌者患銓衡之無常不明衡吏部之任代銓
有君進退公人心明故公生明矣

莫日見乎隱無好自專違眾取怨是以古之君

出成綸千里之應樞機在身出禮記王言如絲其
其室出其言善則千里之外應之發榮辱之主也尚書出約王命故云

子無親見無疎縱心大倫修已以道弘道以身
脩身以道論論易貴好辭書慎信戶人賜我有庸
語人能弘道人賜我有好爵吾與爾縻之
書能官人惟官不可妄授職不可闇受能者養
帝其能難之
之致福不能者弊之招咎衡豆司書敢告左右

古文苑卷第十六